怎麼逐步訓練
幼兒使用剪刀的技巧？

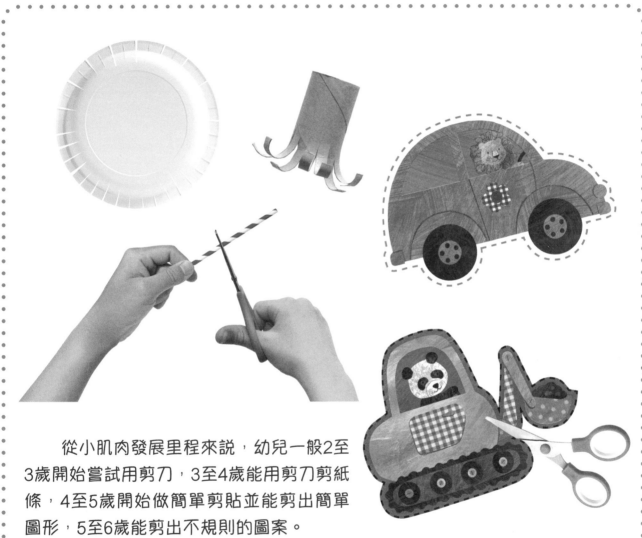

從小肌肉發展里程來說，幼兒一般2至3歲開始嘗試用剪刀，3至4歲能用剪刀剪紙條，4至5歲開始做簡單剪貼並能剪出簡單圖形，5至6歲能剪出不規則的圖案。

在嘗試剪紙前，成人可提供夾子讓幼兒夾小物件，以練習前三指的抓握動作；之後可提供無刀片的塑膠剪刀讓幼兒剪泥膠，以練習開合動作。

待幼兒預備好後，便可提供兒童安全剪刀予他們做一些簡單的剪紙練習，如：剪紙條、紙吸管或紙碟的邊緣。待掌握了剪斷物件的關鍵動作後，便可讓幼兒練習剪更長的直線、波浪線、之字線等。待熟習旋轉紙張和連續剪紙後，幼兒便可開始剪本冊活動中的不規則交通工具圖案了！

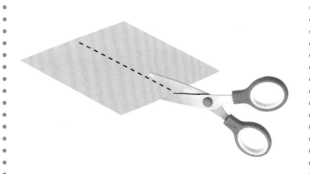

剪直線的技巧

請孩子把剪刀放在起始位置，目光集中在直線上，確保他們清楚知道線段的去向。在最初剪紙時，請選用薄的卡紙而不是柔軟的紙，這樣紙張的表面會較挺直，有利孩子沿水平的直線剪紙。

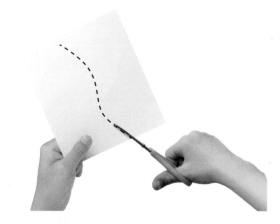

剪波浪線的技巧

指導孩子如何使用握着紙張的輔助手，把輔助手的拇指放在紙張的上面，其他手指則放在下面。在剪紙時，目光集中在波浪線上，並按線段的去向用輔助手轉動紙張。

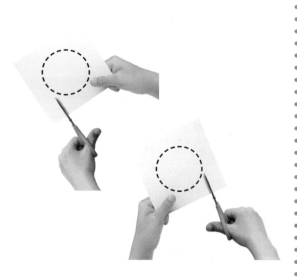

剪圓形或螺旋形的技巧

剪圓形或螺旋形時，孩子需練習如何一邊剪紙，一邊流暢地用輔助手轉動紙張。

提示：右撇子從圖形或形狀的右側開始剪，左撇子則在左邊開始。

剪下詞語的部分

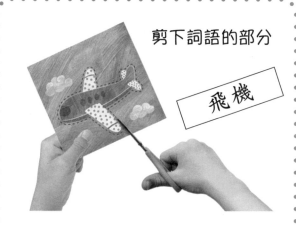

飛機

剪不規則形狀的技巧

首先撕下頁面，並剪下詞語的部分，然後運用上述的技巧，將目光集中在線段上，一邊剪紙，一邊用輔助手依據線段的去向轉動紙張。

我是能載人上高空的熱氣球。
請翻至下一頁把我填上顏色，然後剪下來。

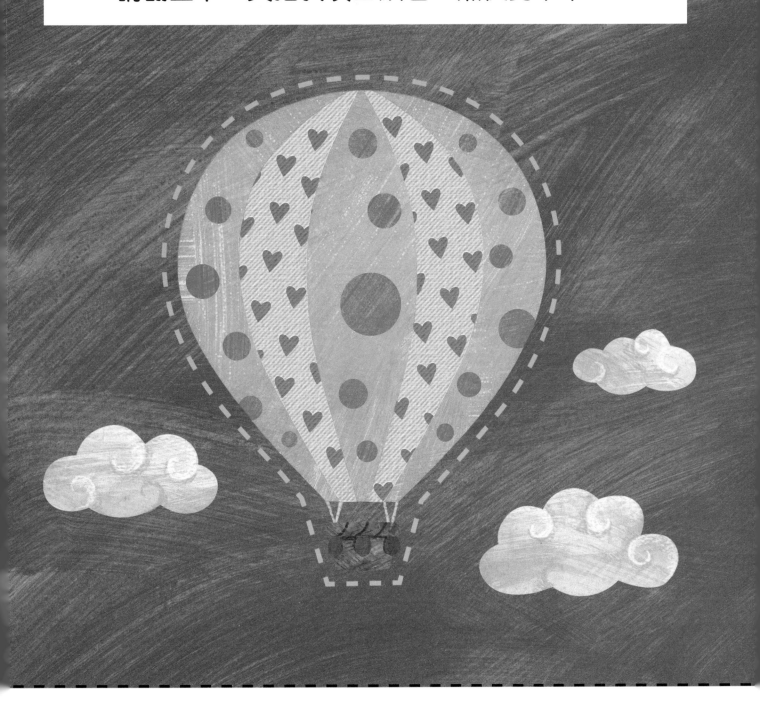

熱氣球

請把熱氣球填上顏色，然後唸一唸它的中英文名稱。

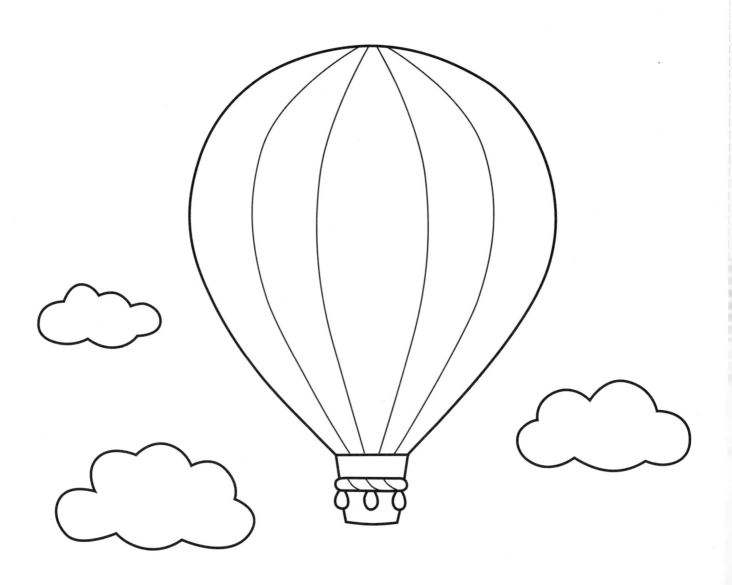

hot-air balloon

我是使用風力航行的帆船。

請翻至下一頁把我填上顏色，然後剪下來。

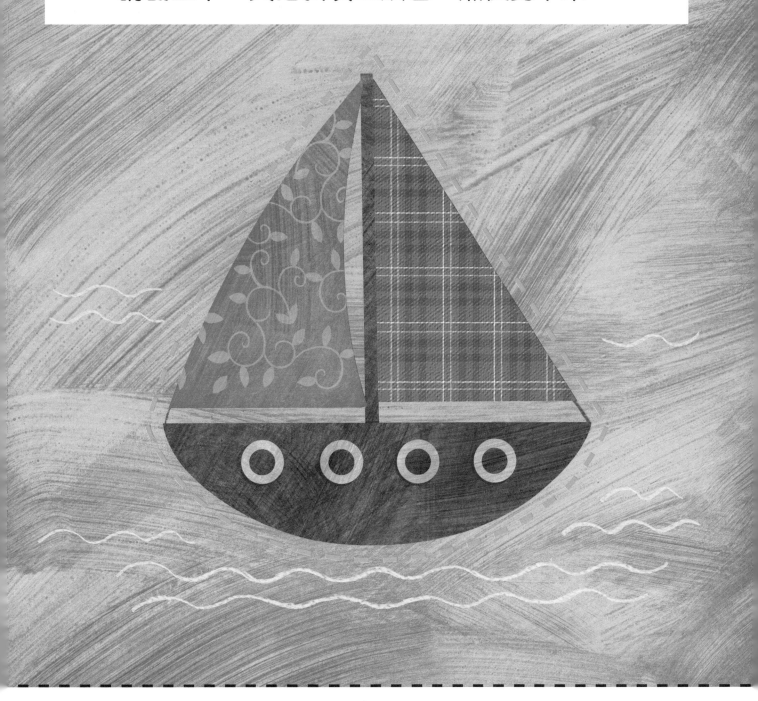

帆船

請把帆船填上顏色，然後唸一唸它的中英文名稱。

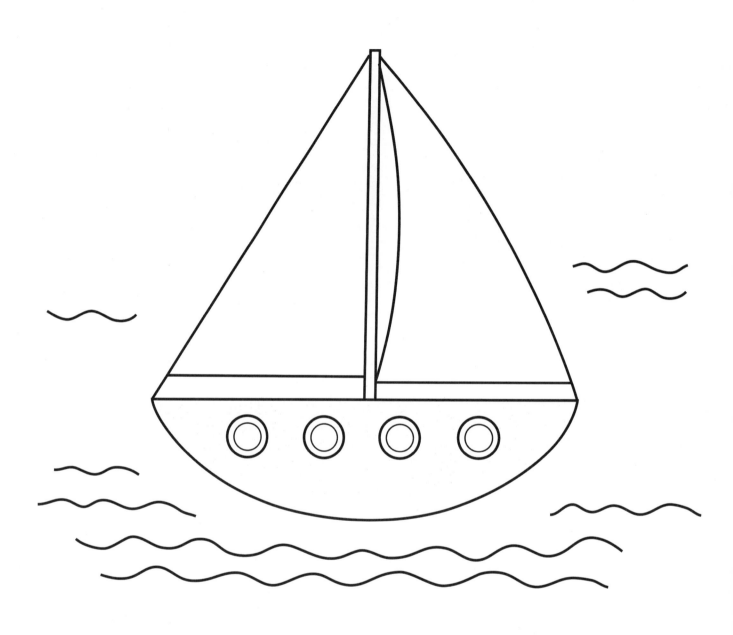

sailing boat

我是輕巧便捷的汽車。
請翻至下一頁把我填上顏色，然後剪下來。

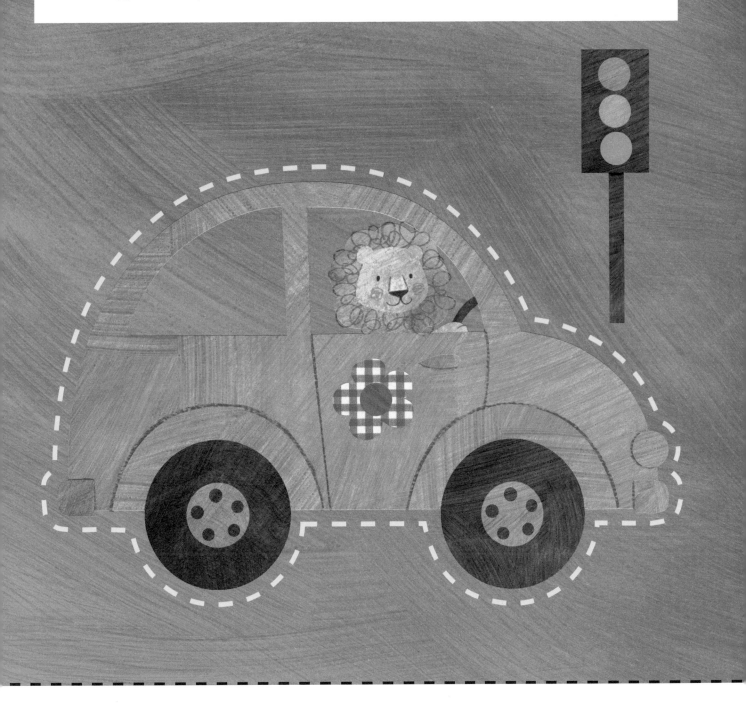

汽車

請把汽車填上顏色，然後唸一唸它的中英文名稱。

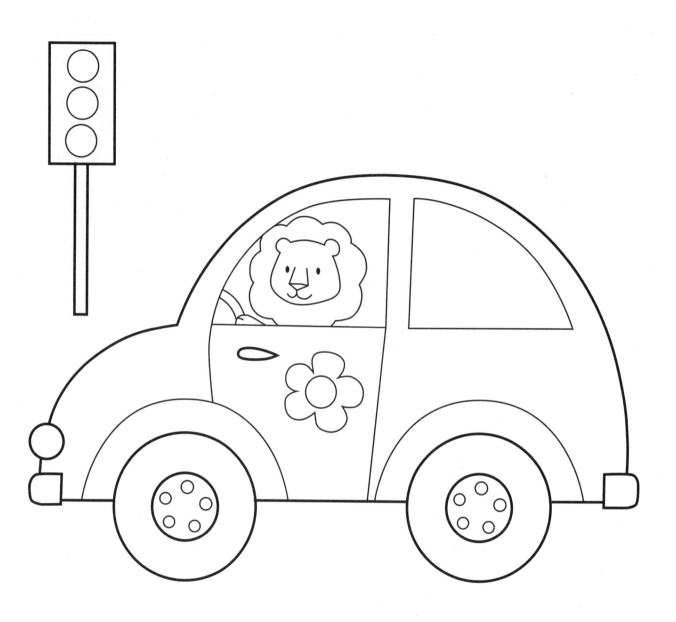

car

我是能潛入海底的潛艇。

請翻至下一頁把我填上顏色，然後剪下來。

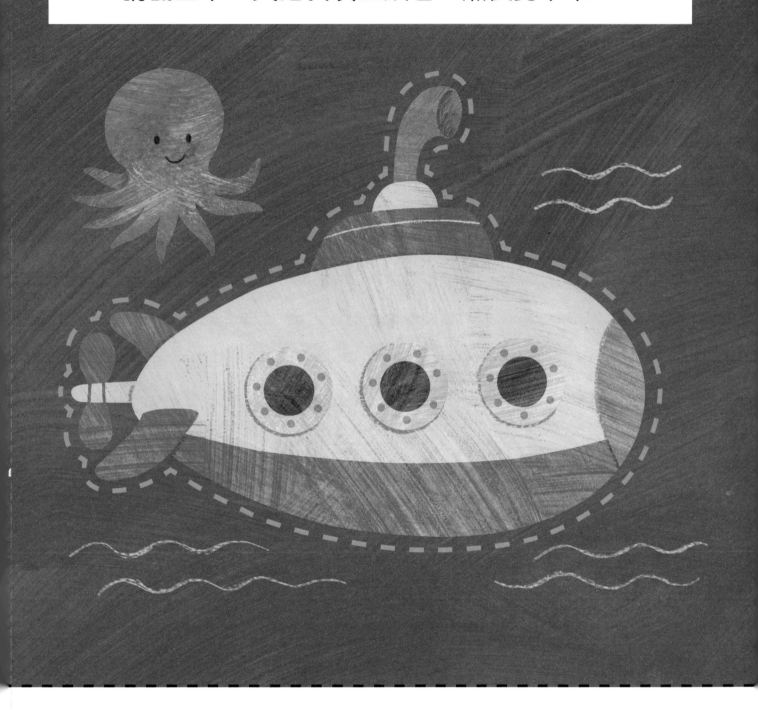

潛艇

請把潛艇填上顏色，然後唸一唸它的中英文名稱。

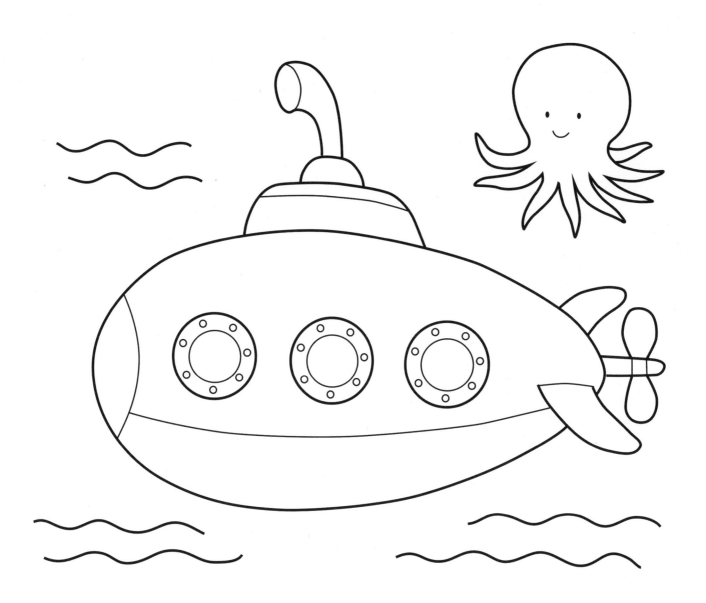

submarine

我是接載孩子上學和放學的校車。
請翻至下一頁把我填上顏色，然後剪下來。

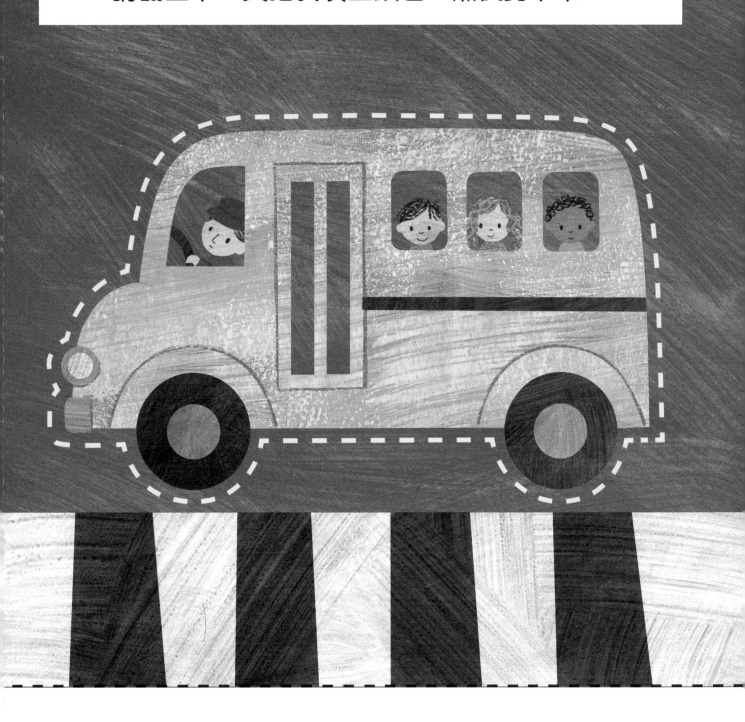

校車

請把校車填上顏色，然後唸一唸它的中英文名稱。

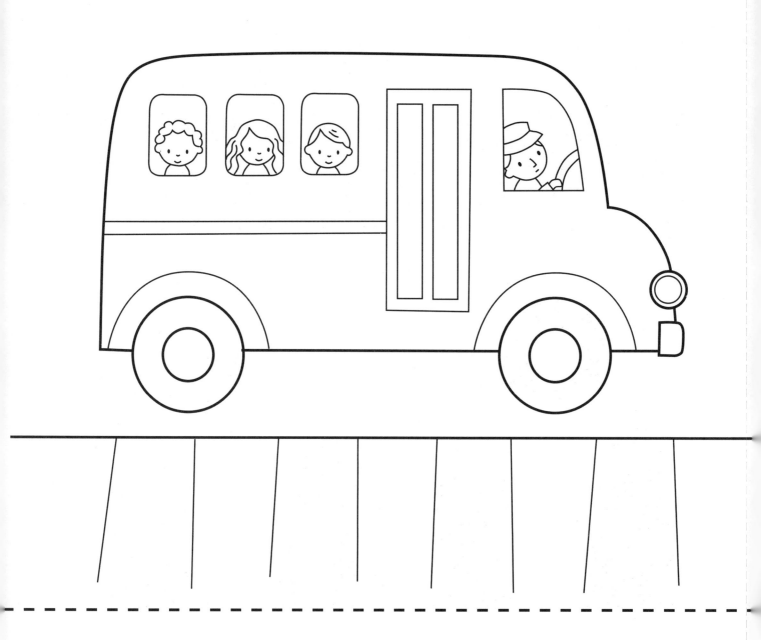

school bus

我是能前往太空的火箭。

請翻至下一頁把我填上顏色，然後剪下來。

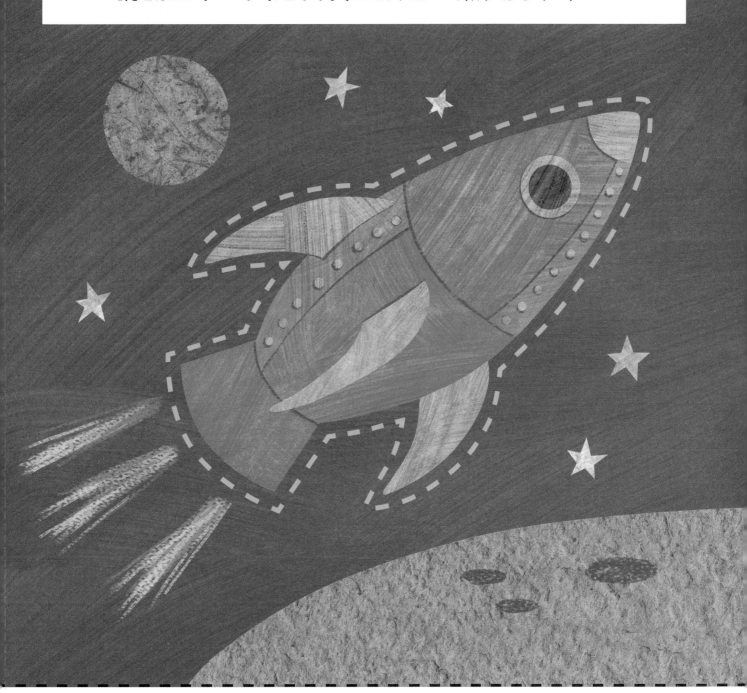

火箭

請把火箭填上顏色，然後唸一唸它的中英文名稱。

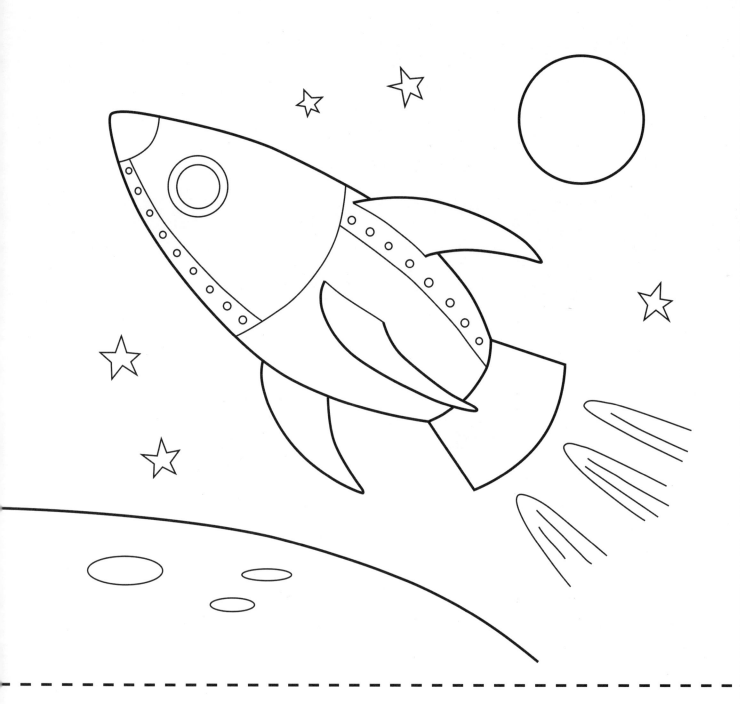

rocket

我是在農場和牧場工作的拖拉機。
請翻至下一頁把我填上顏色，然後剪下來。

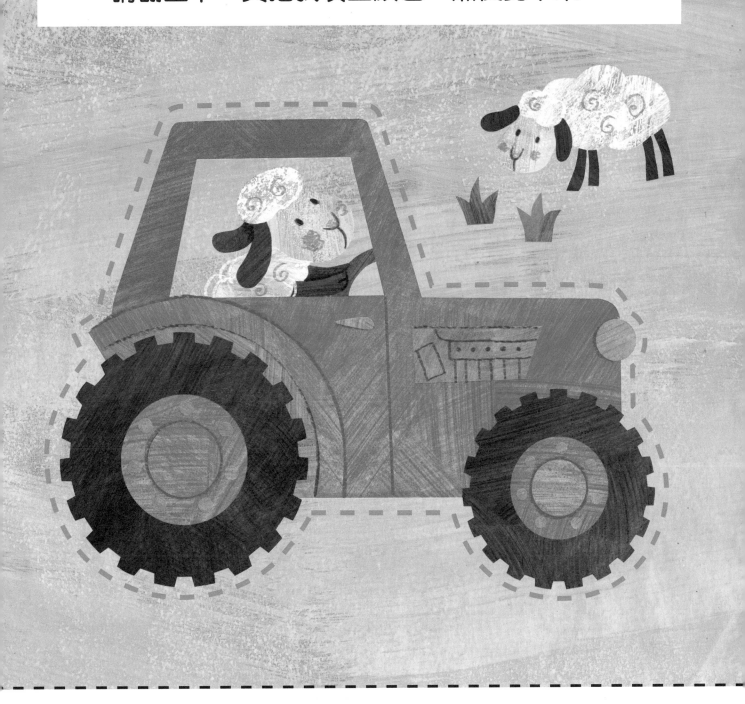

拖拉機

請把拖拉機填上顏色，然後唸一唸它的中英文名稱。

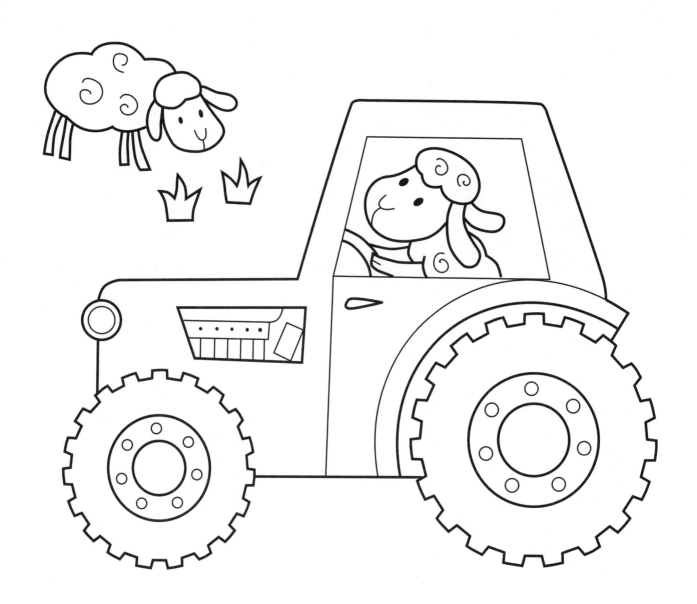

tractor

我是運載貨物的貨車。
請翻至下一頁把我填上顏色，然後剪下來。

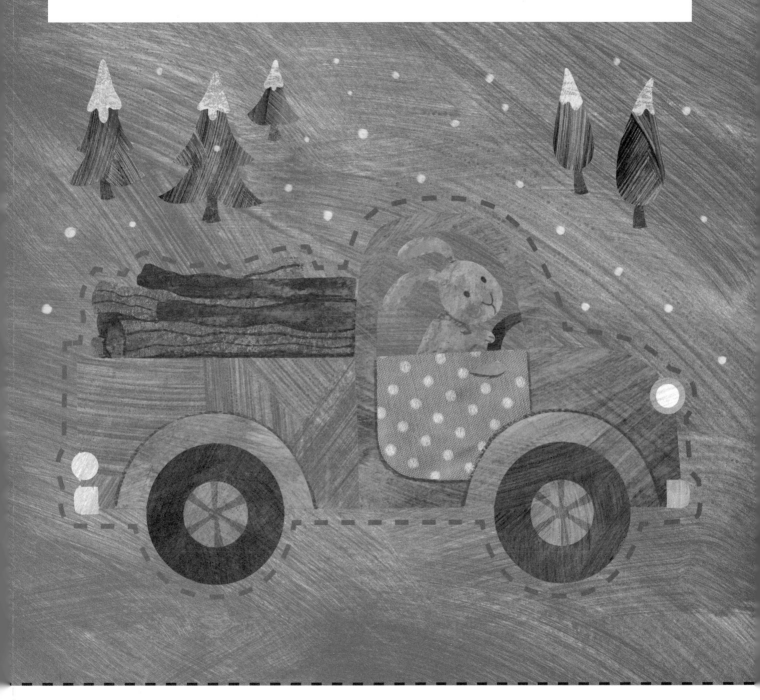

貨車

請把貨車填上顏色，然後唸一唸它的中英文名稱。

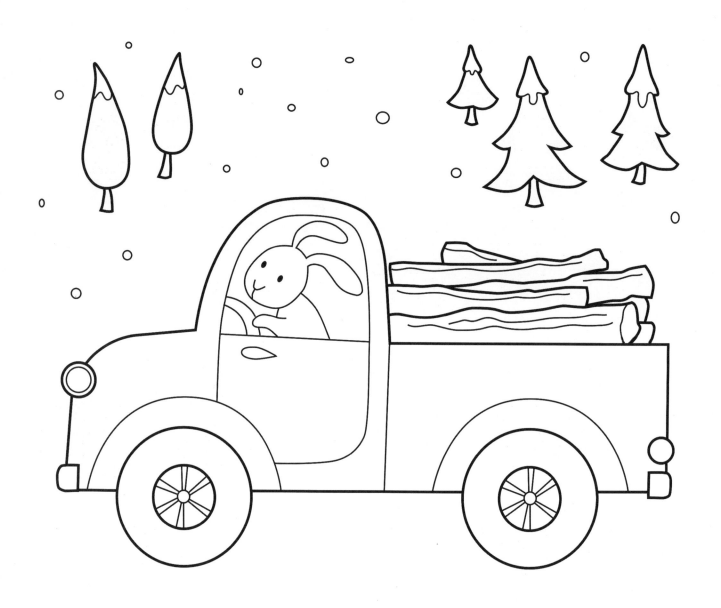

pick-up

我是在空中航行的飛機。
請翻至下一頁把我填上顏色，然後剪下來。

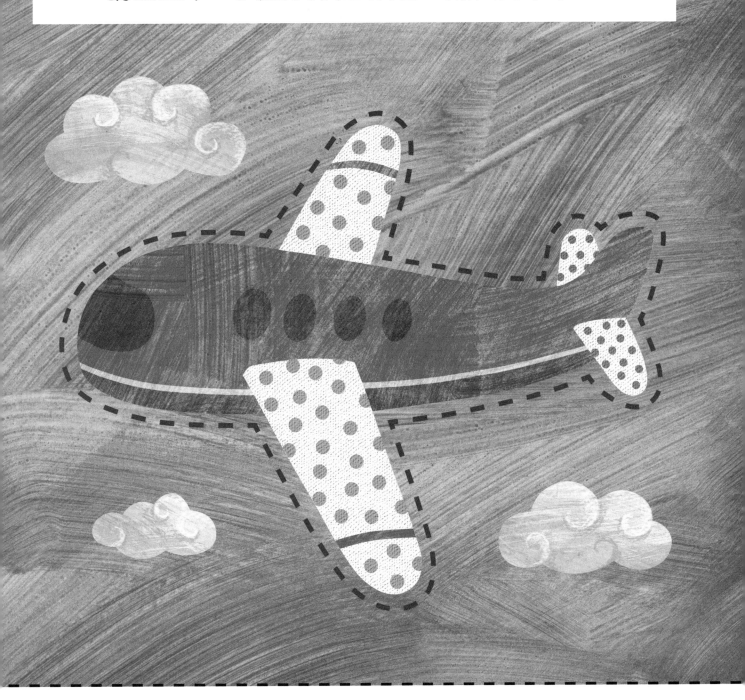

飛機

請把飛機填上顏色，然後唸一唸它的中英文名稱。

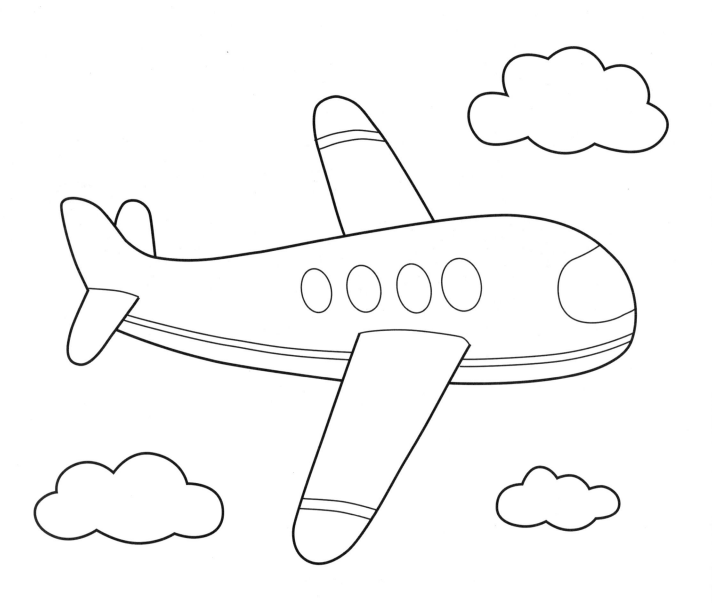

plane

我是救火和救人的消防車。
請翻至下一頁把我填上顏色，然後剪下來。

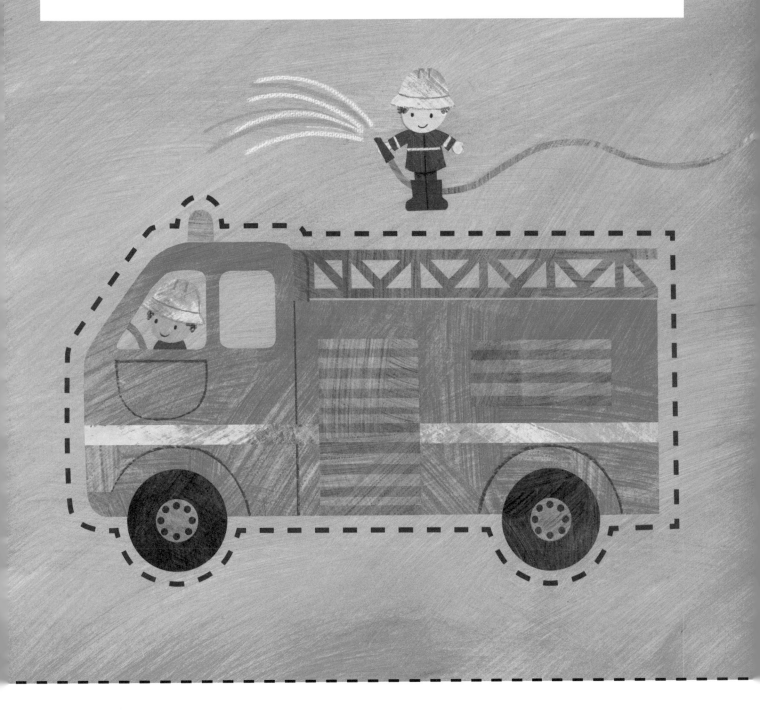

消防車

請把消防車填上顏色，然後唸一唸它的中英文名稱。

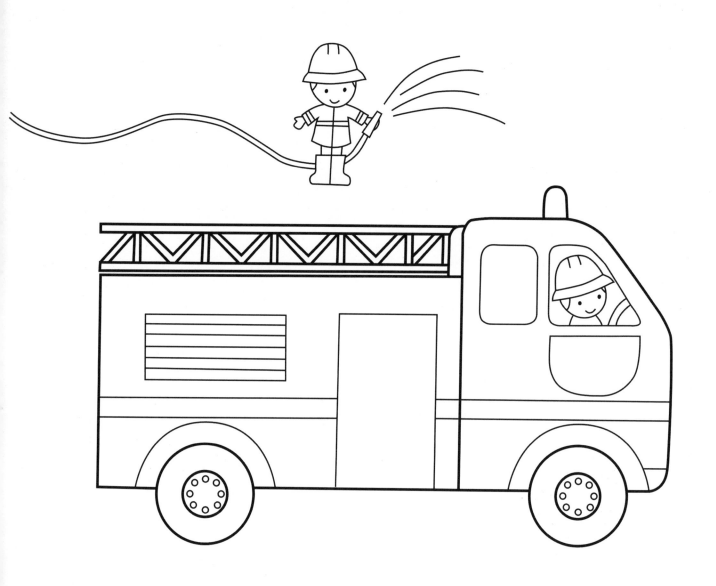

fire engine

我是在建築工地工作的混凝土攪拌車。
請翻至下一頁把我填上顏色，然後剪下來。

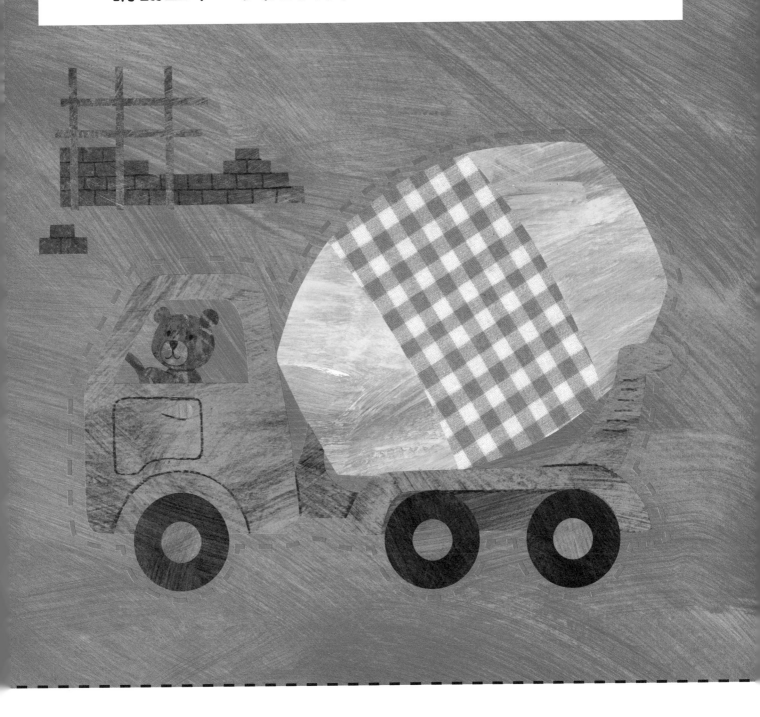

混凝土攪拌車

請把混凝土攪拌車填上顏色，然後唸一唸它的中英文名稱。

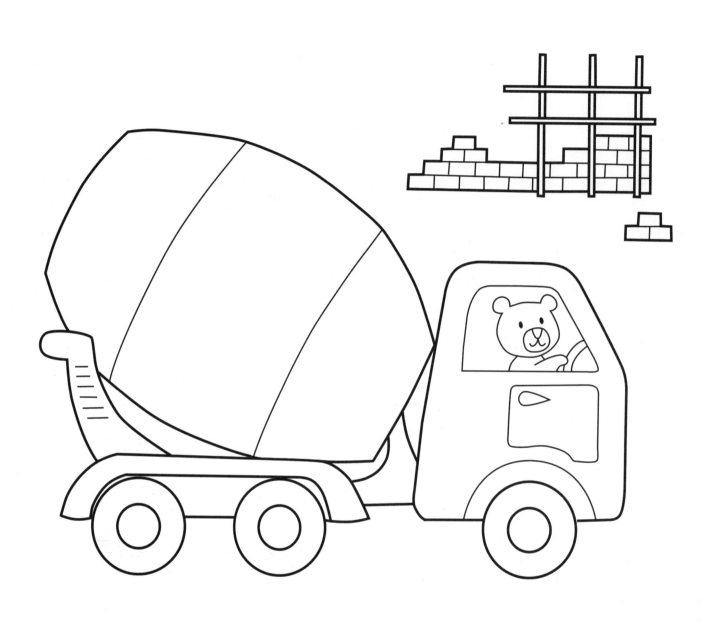

cement mixer

我是以蒸汽發動的蒸汽火車。
請翻至下一頁把我填上顏色，然後剪下來。

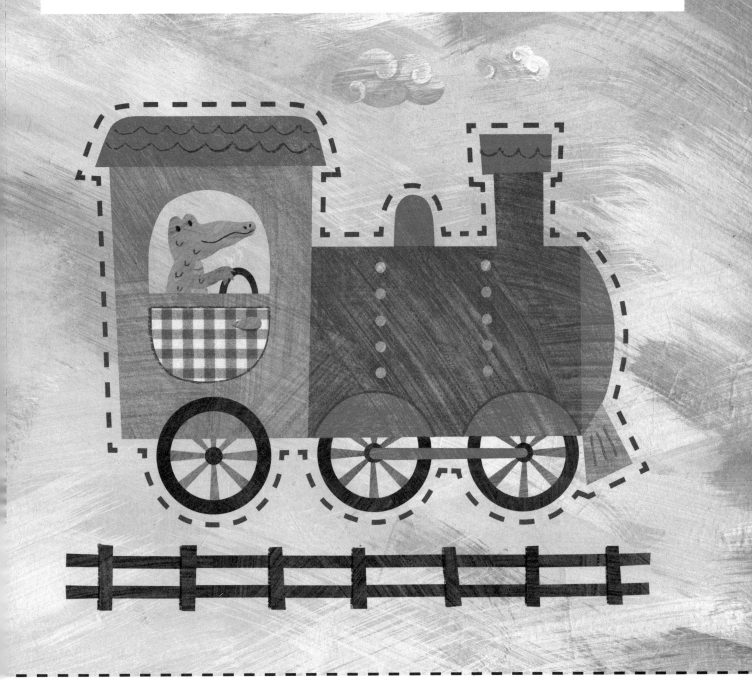

蒸汽火車

請把蒸汽火車填上顏色，然後唸一唸它的中英文名稱。

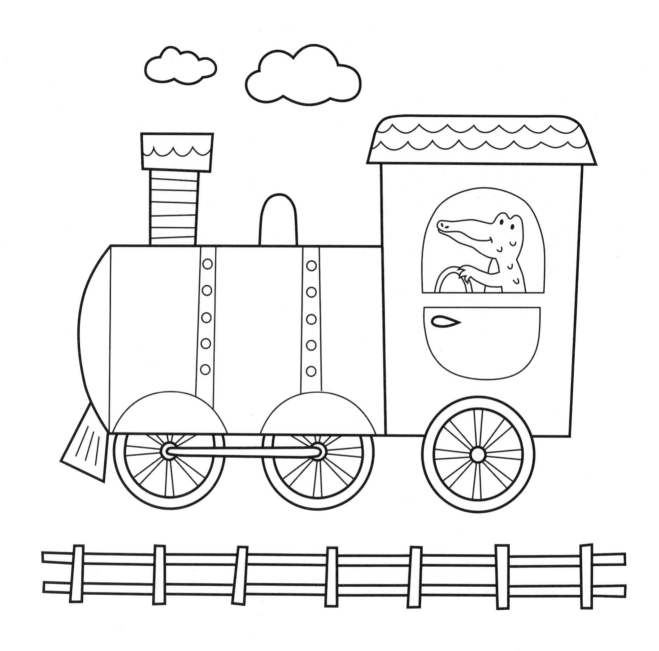

steam engine

我是運載建築材料的泥頭車。
請翻至下一頁把我填上顏色，然後剪下來。

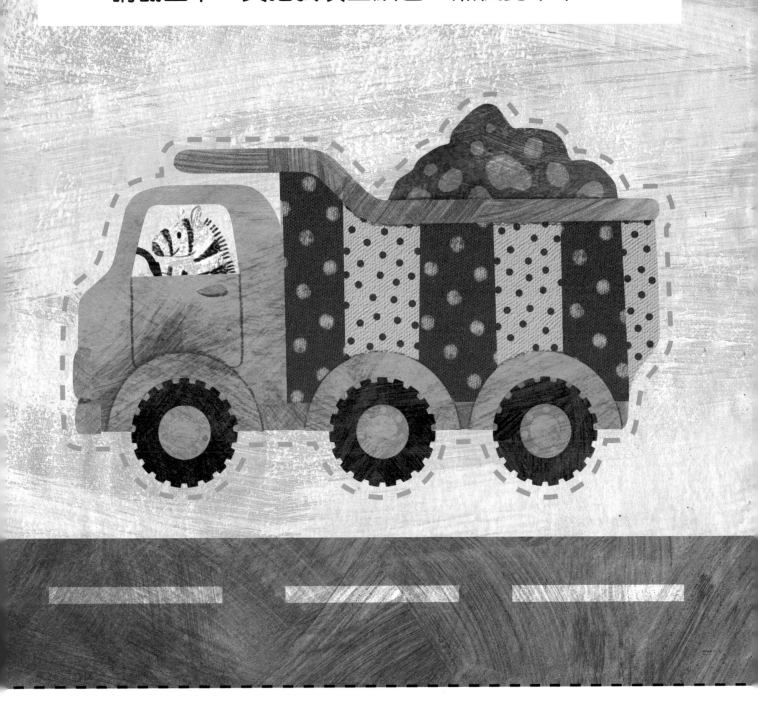

泥頭車

請把泥頭車填上顏色，然後唸一唸它的中英文名稱。

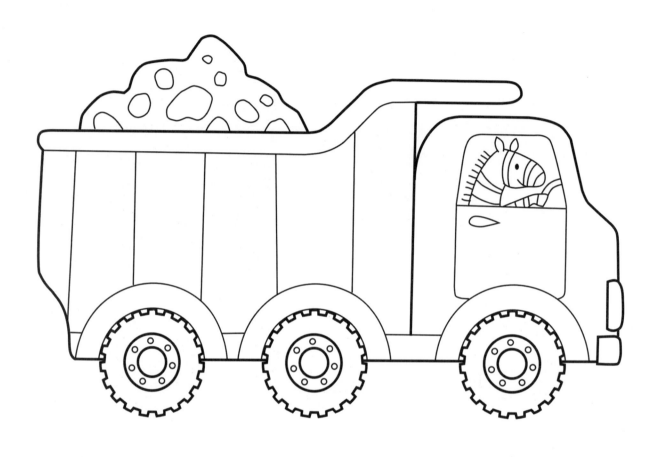

dumper truck

我是能挖掘泥土的挖土機。

請翻至下一頁把我填上顏色，然後剪下來。

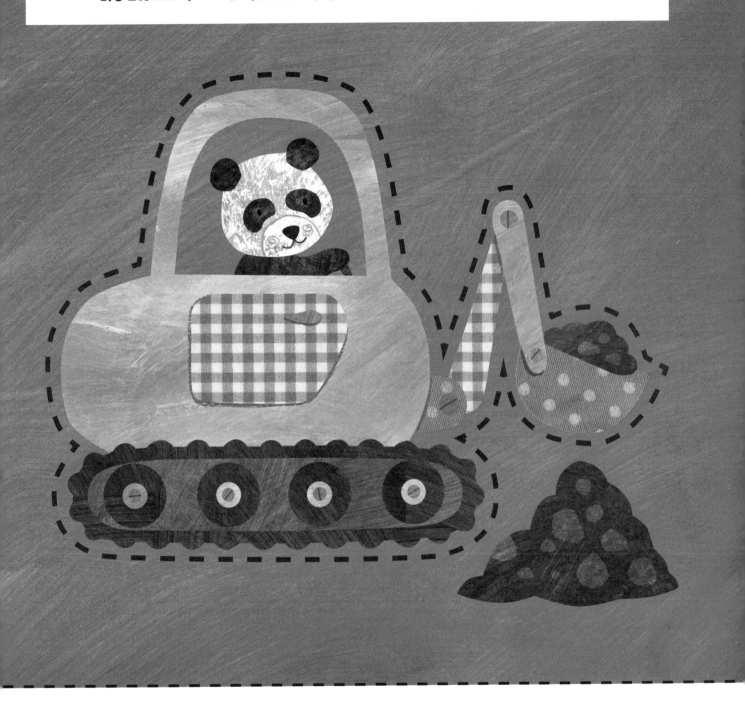

挖土機

請把挖土機填上顏色，然後唸一唸它的中英文名稱。

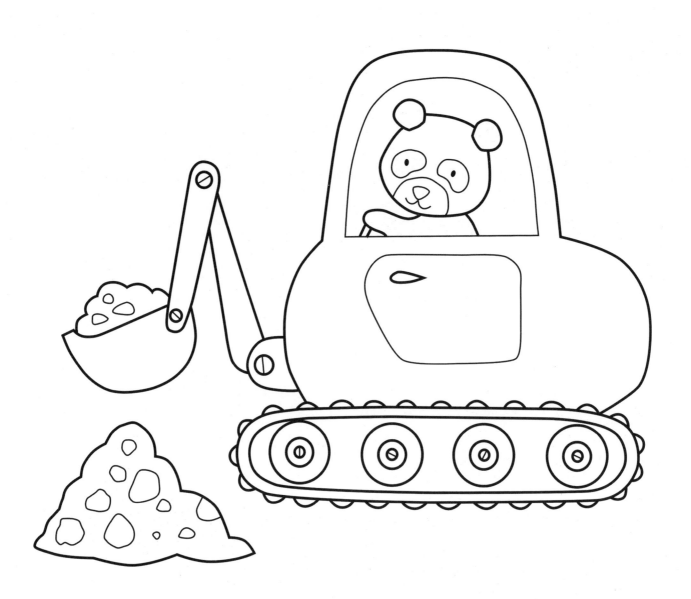

digger

我是在海上神出鬼沒的海盜船。
請翻至下一頁把我填上顏色，然後剪下來。

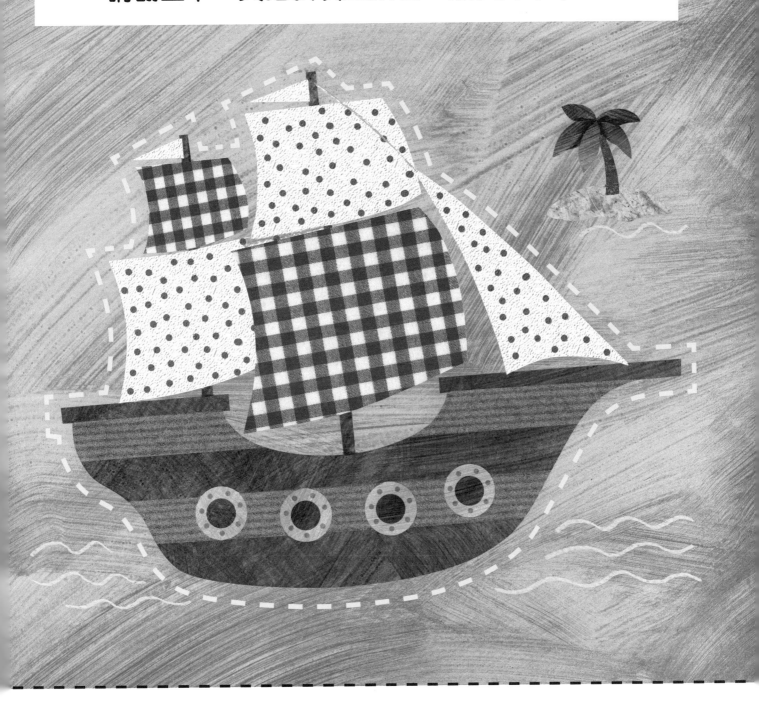

海盜船

請把海盜船填上顏色，然後唸一唸它的中英文名稱。

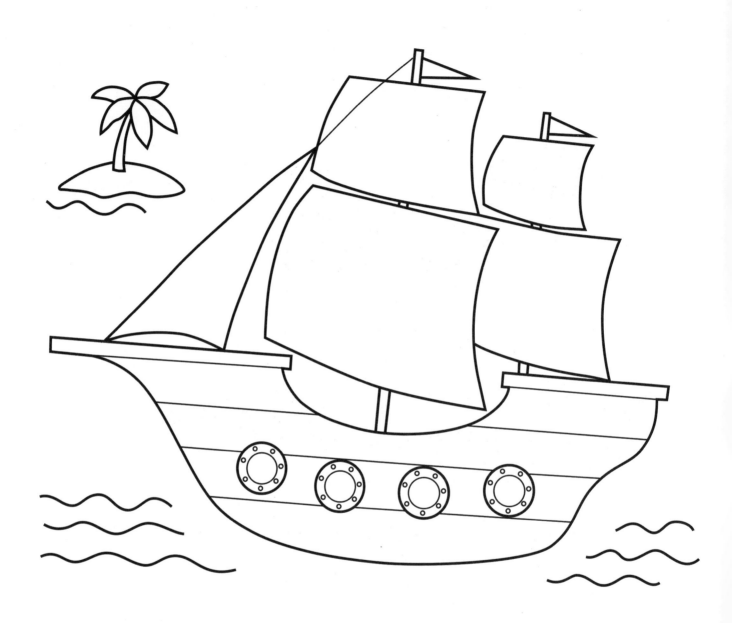

pirate ship